January
Januar Janvier Enero

13	14	15	16	17	18	19
Monday	**Tuesday**	**Wednesday**	**Thursday** ○	**Friday**	**Saturday**	**Sunday**
Montag Lundi Lunes	Dienstag Mardi Martes	Mittwoch Mercredi Miércoles	Donnerstag Jeudi Jueves	Freitag Vendredi Viernes	Samstag Samedi Sábado	Sonntag Dimanche Domingo

Bikuni Bridge in Snow, 10–1858

Week 3

January
Januar Janvier Enero

20	21	22	23	24	25	26
Monday	Tuesday	Wednesday	Thursday	Friday ☾	Saturday	Sunday
Montag Lundi Lunes	*Dienstag Mardi Martes*	*Mittwoch Mercredi Miércoles*	*Donnerstag Jeudi Jueves*	*Freitag Vendredi Viernes*	*Samstag Samedi Sábado*	*Sonntag Dimanche Domingo*

Nihon Embankment and Yoshiwara, 4–1857

Week 4

January / February
Januar Janvier Enero / Februar Février Febrero

27	28	29	30	31	1	2
Monday *Montag Lundi Lunes*	**Tuesday** *Dienstag Mardi Martes*	**Wednesday** *Mittwoch Mercredi Miércoles*	**Thursday** ● *Donnerstag Jeudi Jueves*	**Friday** *Freitag Vendredi Viernes*	**Saturday** *Samstag Samedi Sábado*	**Sunday** *Sonntag Dimanche Domingo*

Shitaya Hirokōji, 9–1856

Week 5

February
Februar Février Febrero

3	4	5	6	7	8	9
Monday Montag Lundi Lunes	**Tuesday** Dienstag Mardi Martes	**Wednesday** Mittwoch Mercredi Miércoles	**Thursday** ☾ Donnerstag Jeudi Jueves	**Friday** Freitag Vendredi Viernes	**Saturday** Samstag Samedi Sábado	**Sunday** Sonntag Dimanche Domingo

Minowa, Kanasugi and Mikawashima, 5–1857

Week 6

February
Februar Février Febrero

10	11	12	13	14	15	16
Monday	**Tuesday**	**Wednesday**	**Thursday**	**Friday** ○	**Saturday**	**Sunday**
Montag Lundi Lunes	*Dienstag Mardi Martes*	*Mittwoch Mercredi Miércoles*	*Donnerstag Jeudi Jueves*	*Freitag Vendredi Viernes*	*Samstag Samedi Sábado*	*Sonntag Dimanche Domingo*

Aoi Slope outside Toranomon Gate, 11–1857

Week 7

February

Februar Février Febrero

17	18	19	20	21	22	23
Monday	**Tuesday**	**Wednesday**	**Thursday**	**Friday**	**Saturday** ◐	**Sunday**
Montag Lundi Lunes	*Dienstag Mardi Martes*	*Mittwoch Mercredi Miércoles*	*Donnerstag Jeudi Jueves*	*Freitag Vendredi Viernes*	*Samstag Samedi Sábado*	*Sonntag Dimanche Domingo*

Night View of Saruwaka-machi, 9–1856

Week 8

February / March

Februar Février Febrero / März Mars Marzo

24	25	26	27	28	1	2
Monday *Montag Lundi Lunes*	**Tuesday** *Dienstag Mardi Martes*	**Wednesday** *Mittwoch Mercredi Miércoles*	**Thursday** *Donnerstag Jeudi Jueves*	**Friday** *Freitag Vendredi Viernes*	**Saturday** ● *Samstag Samedi Sábado*	**Sunday** *Sonntag Dimanche Domingo*

The Sannō Festival Procession at Kōjimachi itchōme, 7–1856

Week 9

March
März Mars Marzo

3	4	5	6	7	8	9
Monday Montag Lundi Lunes	**Tuesday** Dienstag Mardi Martes	**Wednesday** Mittwoch Mercredi Miércoles	**Thursday** Donnerstag Jeudi Jueves	**Friday** Freitag Vendredi Viernes	**Saturday** ☾ Samstag Samedi Sábado	**Sunday** Sonntag Dimanche Domingo

Asakusa River, Miyato River, Great Riverbank, 7–1857

Week 10

March
März Mars Marzo

10	11	12	13	14	15	16
Monday	**Tuesday**	**Wednesday**	**Thursday**	**Friday**	**Saturday**	**Sunday** ○
Montag Lundi Lunes	Dienstag Mardi Martes	Mittwoch Mercredi Miércoles	Donnerstag Jeudi Jueves	Freitag Vendredi Viernes	Samstag Samedi Sábado	Sonntag Dimanche Domingo

The Pagoda of Zōjōji Temple and Akabane, 1–1857

Week 11

March

März Mars Marzo

17	18	19	20	21	22	23
Monday	**Tuesday**	**Wednesday**	**Thursday**	**Friday**	**Saturday**	**Sunday**
Montag Lundi Lunes	*Dienstag Mardi Martes*	*Mittwoch Mercredi Miércoles*	*Donnerstag Jeudi Jueves*	*Freitag Vendredi Viernes*	*Samstag Samedi Sábado*	*Sonntag Dimanche Domingo*

The "Pine of Success" and Oumayagashi on the Asakusa River, 8–1856

Week 12

March

März Mars Marzo

24	25	26	27	28	29	30
Monday ☽	Tuesday	Wednesday	Thursday	Friday	Saturday	Sunday ●
Montag Lundi Lunes	Dienstag Mardi Martes	Mittwoch Mercredi Miércoles	Donnerstag Jeudi Jueves	Freitag Vendredi Viernes	Samstag Samedi Sábado	Sonntag Dimanche Domingo

Sudden Shower over Shin-Ōhashi Bridge and Atake, 9–1857

Week 13

March / April
März Mars Marzo / April Avril Abril

31	1	2	3	4	5	6
Monday Montag Lundi Lunes	**Tuesday** Dienstag Mardi Martes	**Wednesday** Mittwoch Mercredi Miércoles	**Thursday** Donnerstag Jeudi Jueves	**Friday** Freitag Vendredi Viernes	**Saturday** Samstag Samedi Sábado	**Sunday** Sonntag Dimanche Domingo

Moon Viewing, 8–1857

Week 14

April
April Avril Abril

7	8	9	10	11	12	13
Monday	**Tuesday**	**Wednesday**	**Thursday**	**Friday**	**Saturday**	**Sunday**
Montag Lundi Lunes	*Dienstag Mardi Martes*	*Mittwoch Mercredi Miércoles*	*Donnerstag Jeudi Jueves*	*Freitag Vendredi Viernes*	*Samstag Samedi Sábado*	*Sonntag Dimanche Domingo*

Ekoin Temple in Ryōgoku and Moto-Yanagi Bridge, 5–1857

Week 15

April
April Avril Abril

14	15	16	17	18	19	20
Monday	**Tuesday** ○	**Wednesday**	**Thursday**	**Friday**	**Saturday**	**Sunday**
Montag Lundi Lunes	*Dienstag Mardi Martes*	*Mittwoch Mercredi Miércoles*	*Donnerstag Jeudi Jueves*	*Freitag Vendredi Viernes*	*Samstag Samedi Sábado*	*Sonntag Dimanche Domingo*

The City Flourishing, the Tanabata Festival, 7–1857

Week 16

April
April Avril Abril

21	22	23	24	25	26	27
Monday	**Tuesday** ☽	**Wednesday**	**Thursday**	**Friday**	**Saturday**	**Sunday**
Montag Lundi Lunes	Dienstag Mardi Martes	Mittwoch Mercredi Miércoles	Donnerstag Jeudi Jueves	Freitag Vendredi Viernes	Samstag Samedi Sábado	Sonntag Dimanche Domingo

Hibiya and Soto-Sakurada from Yamashita-chō, 12–1857

Week 17

April / May

April Avril Abril / Mai Mai Mayo

28	29	30	1	2	3	4
Monday	**Tuesday** ●	**Wednesday**	**Thursday**	**Friday**	**Saturday**	**Sunday**
Montag Lundi Lunes	*Dienstag Mardi Martes*	*Mittwoch Mercredi Miércoles*	*Donnerstag Jeudi Jueves*	*Freitag Vendredi Viernes*	*Samstag Samedi Sábado*	*Sonntag Dimanche Domingo*

Ueno Yamashita, 10–1858

Week 18

May
Mai Mai Mayo

5	6	7	8	9	10	11
Monday *Montag Lundi Lunes*	**Tuesday** *Dienstag Mardi Martes*	**Wednesday** ☾ *Mittwoch Mercredi Miércoles*	**Thursday** *Donnerstag Jeudi Jueves*	**Friday** *Freitag Vendredi Viernes*	**Saturday** *Samstag Samedi Sábado*	**Sunday** *Sonntag Dimanche Domingo*

Suwa Bluff in Nippori, 5–1856

Week 19

May
Mai Mai Mayo

12	13	14	15	16	17	18
Monday	**Tuesday**	**Wednesday** ○	**Thursday**	**Friday**	**Saturday**	**Sunday**
Montag Lundi Lunes	*Dienstag Mardi Martes*	*Mittwoch Mercredi Miércoles*	*Donnerstag Jeudi Jueves*	*Freitag Vendredi Viernes*	*Samstag Samedi Sábado*	*Sonntag Dimanche Domingo*

The "Armour-Hanging Pine" at Hakkeizaka Bluff, 5–1856

Week 20

May
Mai Mai Mayo

19	20	21	22	23	24	25
Monday	**Tuesday**	**Wednesday** ☽	**Thursday**	**Friday**	**Saturday**	**Sunday**
Montag Lundi Lunes	*Dienstag Mardi Martes*	*Mittwoch Mercredi Miércoles*	*Donnerstag Jeudi Jueves*	*Freitag Vendredi Viernes*	*Samstag Samedi Sábado*	*Sonntag Dimanche Domingo*

Dam on the Otonashi River at Oji, known as "The Great Waterfall", 2–1857

Week 21

May / June

Mai Mai Mayo / Juni Juin Junio

26	27	28	29	30	31	1
Monday *Montag Lundi Lunes*	**Tuesday** *Dienstag Mardi Martes*	**Wednesday** ● *Mittwoch Mercredi Miércoles*	**Thursday** *Donnerstag Jeudi Jueves*	**Friday** *Freitag Vendredi Viernes*	**Saturday** *Samstag Samedi Sábado*	**Sunday** *Sonntag Dimanche Domingo*

Mokuboji Temple and Vegetable Fields on Uchigawa Inlet, 12–1857

Week 22

June
Juni Juin Junio

2	3	4	5	6	7	8
Monday *Montag Lundi Lunes*	**Tuesday** *Dienstag Mardi Martes*	**Wednesday** *Mittwoch Mercredi Miércoles*	**Thursday** ☾ *Donnerstag Jeudi Jueves*	**Friday** *Freitag Vendredi Viernes*	**Saturday** *Samstag Samedi Sábado*	**Sunday** *Sonntag Dimanche Domingo*

Kilns and the Hashiba Ferry on the Sumida River, 4–1857

Week 23

June
Juni Juin Junio

9	10	11	12	13	14	15
Monday *Montag Lundi Lunes*	**Tuesday** *Dienstag Mardi Martes*	**Wednesday** *Mittwoch Mercredi Miércoles*	**Thursday** *Donnerstag Jeudi Jueves*	**Friday** ○ *Freitag Vendredi Viernes*	**Saturday** *Samstag Samedi Sábado*	**Sunday** *Sonntag Dimanche Domingo*

Shinagawa Susaki, 4–1856

Week 24

June
Juni Juin Junio

16	17	18	19	20	21	22
Monday	**Tuesday**	**Wednesday**	**Thursday** ☽	**Friday**	**Saturday**	**Sunday**
Montag Lundi Lunes	*Dienstag Mardi Martes*	*Mittwoch Mercredi Miércoles*	*Donnerstag Jeudi Jueves*	*Freitag Vendredi Viernes*	*Samstag Samedi Sábado*	*Sonntag Dimanche Domingo*

"Grandpa's Teahouse" in Meguro, 4–1857

Week 25

June
Juni Juin Junio

23	24	25	26	27	28	29
Monday	**Tuesday**	**Wednesday**	**Thursday**	**Friday** ●	**Saturday**	**Sunday**
Montag Lundi Lunes	*Dienstag Mardi Martes*	*Mittwoch Mercredi Miércoles*	*Donnerstag Jeudi Jueves*	*Freitag Vendredi Viernes*	*Samstag Samedi Sábado*	*Sonntag Dimanche Domingo*

Open Garden at the Hachiman Shrine in Fukagawa, 8–1857

Week 26

June / July
Juni Juin Junio / Juli Juillet Julio

30	1	2	3	4	5	6
Monday	**Tuesday**	**Wednesday**	**Thursday**	**Friday**	**Saturday** ☾	**Sunday**
Montag Lundi Lunes	Dienstag Mardi Martes	Mittwoch Mercredi Miércoles	Donnerstag Jeudi Jueves	Freitag Vendredi Viernes	Samstag Samedi Sábado	Sonntag Dimanche Domingo

The Mouth of the Nakagawa River, 2–1857 Week 27

July
Juli Juillet Julio

7	8	9	10	11	12	13
Monday Montag Lundi Lunes	**Tuesday** Dienstag Mardi Martes	**Wednesday** Mittwoch Mercredi Miércoles	**Thursday** Donnerstag Jeudi Jueves	**Friday** Freitag Vendredi Viernes	**Saturday** ○ Samstag Samedi Sábado	**Sunday** Sonntag Dimanche Domingo

The Paulownia Garden at Akasaka, 4–1856

Week 28

July
Juli Juillet Julio

14	15	16	17	18	19	20
Monday	**Tuesday**	**Wednesday**	**Thursday**	**Friday**	**Saturday** ☽	**Sunday**
Montag Lundi Lunes	*Dienstag Mardi Martes*	*Mittwoch Mercredi Miércoles*	*Donnerstag Jeudi Jueves*	*Freitag Vendredi Viernes*	*Samstag Samedi Sábado*	*Sonntag Dimanche Domingo*

Horikiri Iris Garden, 5–1857

Week 29

July
Juli Juillet Julio

21	22	23	24	25	26	27
Monday *Montag Lundi Lunes*	**Tuesday** *Dienstag Mardi Martes*	**Wednesday** *Mittwoch Mercredi Miércoles*	**Thursday** *Donnerstag Jeudi Jueves*	**Friday** *Freitag Vendredi Viernes*	**Saturday** ● *Samstag Samedi Sábado*	**Sunday** *Sonntag Dimanche Domingo*

Azuma no mori Shrine and the Entwined Camphor, 7–1856

Week 30

July / August

Juli Juillet Julio / August Août Agosto

28	29	30	31	1	2	3
Monday	**Tuesday**	**Wednesday**	**Thursday**	**Friday**	**Saturday**	**Sunday**
Montag Lundi Lunes	Dienstag Mardi Martes	Mittwoch Mercredi Miércoles	Donnerstag Jeudi Jueves	Freitag Vendredi Viernes	Samstag Samedi Sábado	Sonntag Dimanche Domingo

The Grove at the Suijin Shrine and Massaki on the Sumida River, 8–1856

Week 31

August
August Août Agosto

4	5	6	7	8	9	10
Monday ☾	**Tuesday**	**Wednesday**	**Thursday**	**Friday**	**Saturday**	**Sunday** ○
Montag Lundi Lunes	*Dienstag Mardi Martes*	*Mittwoch Mercredi Miércoles*	*Donnerstag Jeudi Jueves*	*Freitag Vendredi Viernes*	*Samstag Samedi Sábado*	*Sonntag Dimanche Domingo*

Kanasugi Bridge and Shibaura, 7–1857

Week 32

August

August Août Agosto

11	12	13	14	15	16	17
Monday	**Tuesday**	**Wednesday**	**Thursday**	**Friday**	**Saturday**	**Sunday** ☽
Montag Lundi Lunes	*Dienstag Mardi Martes*	*Mittwoch Mercredi Miércoles*	*Donnerstag Jeudi Jueves*	*Freitag Vendredi Viernes*	*Samstag Samedi Sábado*	*Sonntag Dimanche Domingo*

The Ayase River and Kanegafuchi, 7–1857

Week 33

August
August Août Agosto

18	19	20	21	22	23	24
Monday	**Tuesday**	**Wednesday**	**Thursday**	**Friday**	**Saturday**	**Sunday**
Montag Lundi Lunes	Dienstag Mardi Martes	Mittwoch Mercredi Miércoles	Donnerstag Jeudi Jueves	Freitag Vendredi Viernes	Samstag Samedi Sábado	Sonntag Dimanche Domingo

Kiyomizu Hall and Shinobazu Pond at Ueno, 4–1856

Week 34

August
August Août Agosto

25	26	27	28	29	30	31
Monday ●	**Tuesday**	**Wednesday**	**Thursday**	**Friday**	**Saturday**	**Sunday**
Montag Lundi Lunes	*Dienstag Mardi Martes*	*Mittwoch Mercredi Miércoles*	*Donnerstag Jeudi Jueves*	*Freitag Vendredi Viernes*	*Samstag Samedi Sábado*	*Sonntag Dimanche Domingo*

Teppōzu and Tsukiji Monzeki Temple, 7–1858

Week 35

September
September Septembre Septiembre

1	2	3	4	5	6	7
Monday *Montag Lundi Lunes*	**Tuesday** ☾ *Dienstag Mardi Martes*	**Wednesday** *Mittwoch Mercredi Miércoles*	**Thursday** *Donnerstag Jeudi Jueves*	**Friday** *Freitag Vendredi Viernes*	**Saturday** *Samstag Samedi Sábado*	**Sunday** *Sonntag Dimanche Domingo*

The Benkei Moat from Soto-Sakurada to Kojimachi, 5–1856

Week 36

September
September Septembre Septiembre

8	9	10	11	12	13	14
Monday *Montag Lundi Lunes*	**Tuesday** ○ *Dienstag Mardi Martes*	**Wednesday** *Mittwoch Mercredi Miércoles*	**Thursday** *Donnerstag Jeudi Jueves*	**Friday** *Freitag Vendredi Viernes*	**Saturday** *Samstag Samedi Sábado*	**Sunday** *Sonntag Dimanche Domingo*

The Sumiyoshi Festival at Tsukudajima, 7–1857

Week 37

September

September Septembre Septiembre

15	16	17	18	19	20	21
Monday *Montag Lundi Lunes*	**Tuesday** *Dienstag Mardi Martes*	**Wednesday** *Mittwoch Mercredi Miércoles*	**Thursday** *Donnerstag Jeudi Jueves*	**Friday** *Freitag Vendredi Viernes*	**Saturday** *Samstag Samedi Sábado*	**Sunday** *Sonntag Dimanche Domingo*

Plum Orchard in Kamada, 2–1857

Week 38

September

September Septembre Septiembre

22	23	24	25	26	27	28
Monday	**Tuesday**	**Wednesday** ●	**Thursday**	**Friday**	**Saturday**	**Sunday**
Montag Lundi Lunes	*Dienstag Mardi Martes*	*Mittwoch Mercredi Miércoles*	*Donnerstag Jeudi Jueves*	*Freitag Vendredi Viernes*	*Samstag Samedi Sábado*	*Sonntag Dimanche Domingo*

Cherry Blossoms on the Banks of the Tama River, 2–1856

Week 39

September / October
September Septembre Septiembre / Oktober Octobre Octubre

29	30	1	2	3	4	5
Monday	**Tuesday**	**Wednesday** ☾	**Thursday**	**Friday**	**Saturday**	**Sunday**
Montag Lundi Lunes	*Dienstag Mardi Martes*	*Mittwoch Mercredi Miércoles*	*Donnerstag Jeudi Jueves*	*Freitag Vendredi Viernes*	*Samstag Samedi Sábado*	*Sonntag Dimanche Domingo*

The Maple Trees at Mama, the Tekona Shrine and Tsugihashi Bridge, 1–1857

Week 40

October
Oktober Octobre Octubre

6	7	8	9	10	11	12
Monday *Montag Lundi Lunes*	**Tuesday** *Dienstag Mardi Martes*	**Wednesday** ○ *Mittwoch Mercredi Miércoles*	**Thursday** *Donnerstag Jeudi Jueves*	**Friday** *Freitag Vendredi Viernes*	**Saturday** *Samstag Samedi Sábado*	**Sunday** *Sonntag Dimanche Domingo*

New Fuji in Meguro, 4–1857 Week 41

October
Oktober Octobre Octubre

13	14	15	16	17	18	19
Monday	**Tuesday**	**Wednesday** ◗	**Thursday**	**Friday**	**Saturday**	**Sunday**
Montag Lundi Lunes	*Dienstag Mardi Martes*	*Mittwoch Mercredi Miércoles*	*Donnerstag Jeudi Jueves*	*Freitag Vendredi Viernes*	*Samstag Samedi Sábado*	*Sonntag Dimanche Domingo*

The Ōji Inari Shrine, 9–1857

Week 42

October
Oktober Octobre Octubre

20	21	22	23	24	25	26
Monday	**Tuesday**	**Wednesday**	**Thursday** ●	**Friday**	**Saturday**	**Sunday**
Montag Lundi Lunes	*Dienstag Mardi Martes*	*Mittwoch Mercredi Miércoles*	*Donnerstag Jeudi Jueves*	*Freitag Vendredi Viernes*	*Samstag Samedi Sábado*	*Sonntag Dimanche Domingo*

Bamboo Quay by Kyobashi Bridge, 12–1857

Week 43

October / November

Oktober Octobre Octubre / November Novembre Noviembre

27	28	29	30	31	1	2
Monday	**Tuesday**	**Wednesday**	**Thursday**	**Friday** ◐	**Saturday**	**Sunday**
Montag Lundi Lunes	*Dienstag Mardi Martes*	*Mittwoch Mercredi Miércoles*	*Donnerstag Jeudi Jueves*	*Freitag Vendredi Viernes*	*Samstag Samedi Sábado*	*Sonntag Dimanche Domingo*

Silk Shops in Odenma-chō, 7–1858

Week 44

November
November Novembre Noviembre

3	4	5	6	7	8	9
Monday *Montag Lundi Lunes*	**Tuesday** *Dienstag Mardi Martes*	**Wednesday** *Mittwoch Mercredi Miércoles*	**Thursday** ○ *Donnerstag Jeudi Jueves*	**Friday** *Freitag Vendredi Viernes*	**Saturday** *Samstag Samedi Sábado*	**Sunday** *Sonntag Dimanche Domingo*

View of Nihonbashi itchōme Street, 8–1858

Week 45

November
November Novembre Noviembre

10	11	12	13	14	15	16
Monday *Montag Lundi Lunes*	**Tuesday** *Dienstag Mardi Martes*	**Wednesday** *Mittwoch Mercredi Miércoles*	**Thursday** *Donnerstag Jeudi Jueves*	**Friday** ☽ *Freitag Vendredi Viernes*	**Saturday** *Samstag Samedi Sábado*	**Sunday** *Sonntag Dimanche Domingo*

Minami Shinagawa and Samezu Coast. 2–1857

Week 46

November
November Novembre Noviembre

17	18	19	20	21	22	23
Monday	**Tuesday**	**Wednesday**	**Thursday**	**Friday**	**Saturday** ●	**Sunday**
Montag Lundi Lunes	Dienstag Mardi Martes	Mittwoch Mercredi Miércoles	Donnerstag Jeudi Jueves	Freitag Vendredi Viernes	Samstag Samedi Sábado	Sonntag Dimanche Domingo

View from Massaki on the Grove near Suijin Shrine, the Uchigawa Inlet and Sekiya Village, 8–1857

Week 47

November
November Novembre Noviembre

24	25	26	27	28	29	30
Monday Montag Lundi Lunes	**Tuesday** Dienstag Mardi Martes	**Wednesday** Mittwoch Mercredi Miércoles	**Thursday** Donnerstag Jeudi Jueves	**Friday** Freitag Vendredi Viernes	**Saturday** ☾ Samstag Sameli Sábado	**Sunday** Sonntag Dimanche Domingo

Mount Atago in Shiba, 8–1857

Week 48

December
Dezember Décembre Diciembre

1	2	3	4	5	6	7
Monday	**Tuesday**	**Wednesday**	**Thursday**	**Friday**	**Saturday** ○	**Sunday**
Montag Lundi Lunes	Dienstag Mardi Martes	Mittwoch Mercredi Miércoles	Donnerstag Jeudi Jueves	Freitag Vendredi Viernes	Samstag Samedi Sábado	Sonntag Dimanche Domingo

Shops with Cotton Goods in Ōdenma-chō, 4–1858

Week 49

December
Dezember Décembre Diciembre

8	9	10	11	12	13	14
Monday *Montag Lundi Lunes*	**Tuesday** *Dienstag Mardi Martes*	**Wednesday** *Mittwoch Mercredi Miércoles*	**Thursday** *Donnerstag Jeudi Jueves*	**Friday** *Freitag Vendredi Viernes*	**Saturday** *Samstag Samedi Sábado*	**Sunday** ☽ *Sonntag Dimanche Domingo*

Tsukudajima and Eitai Bridge, 2–1857

Week 50

December
Dezember Décembre Diciembre

15	16	17	18	19	20	21
Monday	**Tuesday**	**Wednesday**	**Thursday**	**Friday**	**Saturday**	**Sunday**
Montag Lundi Lunes	Dienstag Mardi Martes	Mittwoch Mercredi Miércoles	Donnerstag Jeudi Jueves	Freitag Vendredi Viernes	Samstag Samedi Sábado	Sonntag Dimanche Domingo

Suruga-chō, 9–1856

Week 51

December
Dezember Décembre Diciembre

22	23	24	25	26	27	28
Monday ●	**Tuesday**	**Wednesday**	**Thursday**	**Friday**	**Saturday**	**Sunday** ☾
Montag Lundi Lunes	*Dienstag Mardi Martes*	*Mittwoch Mercredi Miércoles*	*Donnerstag Jeudi Jueves*	*Freitag Vendredi Viernes*	*Samstag Samedi Sábado*	*Sonntag Dimanche Domingo*

Nihonbashi: Clearing after Snow, 5-1856

Week 52

December / January

Dezember Décembre Diciembre / Januar Janvier Enero

29	30	31	1	2	3	4
Monday	**Tuesday**	**Wednesday**	**Thursday**	**Friday**	**Saturday**	**Sunday**
Montag Lundi Lunes	*Dienstag Mardi Martes*	*Mittwoch Mercredi Miércoles*	*Donnerstag Jeudi Jueves*	*Freitag Vendredi Viernes*	*Samstag Samedi Sábado*	*Sonntag Dimanche Domingo*

View from the Hilltop of Yushima Tenjin Shrine, 4–1856

Week 1

Imprint

☽ First Quarter
○ Full Moon
☾ Last Quarter
● New Moon

The phases of the moon given here are based on Greenwich Mean Time.
In other time zones dates may be shifted.

Front Cover:
The Ayase River and Kanegafuchi, 7–1857

Illustration above: *Minowa, Kanasugi and Mikawashima*, 5–1857 (detail)

For the illustrations:
© 2013 Ota Memorial Museum of Art, Tokyo.

© 2013 TASCHEN GmbH
Hohenzollernring 53, D-50672 Köln
www.taschen.com

Design: Sense/Net Art Direction,
Andy Disl and Birgit Eichwede, Cologne
www.sense-net.net

Printed in China
ISBN 978–3–8365–4628–7

Hiroshige
Softcover, flaps, 18.5 x 23 cm
(7.3 x 9.1 in.), 96 pp.
€ 7.99 / $ 9.99 / £ 6.99

Small Clothbound Calendar 2014
Hardcover, 12.3 x 16.6 cm
(4.8 x 6.5 in.), 128 pp.
€ 12.99 / $ 17.99 / £ 11.99